L'ART DE L'ÉMAIL

LEÇON FAITE A L'VNION CENTRALE

DES BEAVX-ARTS

PARIS

LIBRAIRIE GÉNÉRALE DES BEAVX-ARTS

A. DVPVIS, ÉDITEVR

12, RVE DES BEAVX-ARTS, 12

M. DCCCLXVIII

L'ART DE L'ÉMAIL

L'ART DE L'ÉMAIL

LEÇON

FAITE A L'UNION CENTRALE
DES BEAUX-ARTS
LE SIX MARS
1868

PAR

CLAUDIUS POPELIN

PARIS

A. DUPUIS, ÉDITEUR

12, RUE DES BEAUX-ARTS

AV PEINTRE EVGÈNE GIRAVD

Cet opuscule est dédié

En témoignage de vive sympathie

par

CLAVDIVS POPELIN

ΕΥΠΑΤΤΕΙΝ

Le Roi des fleurs de lys, grand-maître de Justice,
Au peintre Limosin octroyant un blason,
Voulut qu'il resplendît sur la pauvre maison
Comme au seuil d'un bon livre un noble frontispice.

François premier du nom, dans son royal office
Apportait, on le voit, une haute façon.
De l'ancien Léonard j'ai suivi la leçon;
Mais je suis officier d'une moindre milice.

Aussi je n'attends pas cet honneur féodal :
Car c'est assez, nous dit un populaire adage,
Que trompette de bois à des gens de village.

Et d'ailleurs, quand j'aurai l'appui ferme et loyal
De ceux dont la devise est la mienne : BIEN FAIRE.
Tu m'aimeras, lecteur, ce sera mon salaire.

<div style="text-align:right">CLAUDIUS POPELIN.</div>

Mai 1868.

AU LECTEUR BIENVEILLANT

oici, ami lecteur, un très-petit discours. Si je permets qu'on lui fasse l'honneur de te le présenter, c'est que j'ai gardé mémoire du bon accueil qu'a reçu mon livre intitulé L'Email des Peintres. *La première édition est épuisée. Je ne sais si j'en ferai une seconde. Bon nombre d'amateurs délicats et d'artistes habiles m'en ont amicalement pressé. Mais des travaux absorbants ont accaparé mes journées, et ce qu'il en a pu choir de moments perdus a été haché menu par mille petites besognes et dévoré.*

Cependant, comme il s'offrait une occasion de

résumer l'enseignement de l'art de l'émail dans un très-rapide entretien, je n'hésitai pas et la saisis. Tout d'abord ce ne fut pas sans appréhension que j'envisageai le moment d'aborder une tribune, si modeste qu'elle fût. Jamais je n'avais mené le branle dans une compagnie, et les gens de mon village ne m'avaient pas aguerri dans mon enfance, en me faisant enfourcher l'ours du montreur. Aussi mon premier mouvement eût-il été de décliner la recherche si flatteuse qu'on faisait de ma parole, si je n'avais pas craint que quelque personne plus zélée qu'autorisée ne se constituât l'avocat d'office d'un art que j'exerce et que j'aime. Or qui n'est d'église ne doit mettre la main à l'encensoir. C'est un mot connu, sage au demeurant.

Et puis, l'ouvrage que j'avais publié s'adressait plutôt à des artistes désirant s'initier à la pratique de l'émail qu'à des amateurs curieux de s'en former une idée générale et jaloux de ne pas être exposés à de furieuses hérésies, en présence de ses petits mystères apparents. Ce cours y suffit pleinement.

C'est pourquoi je laisse aujourd'hui imprimer cette modeste leçon que la courtoisie des membres de l'Union centrale des Beaux-Arts a pris soin de faire recueillir par un sténographe. Tu y trouveras, ami

lecteur, une très-grande sincérité. C'est tout ce que je puis t'en dire. Sans doute à cela dois-je les bienveillantes manifestations de mon auditoire. J'avoue que je suis très-jaloux de mériter ton estime. En vain je résisterais aux sollicitations de ce désir; aussi vais-je comme il me pousse, puisque c'est folie que de regimber contre l'éperon.

Messieurs,

n acceptant de parler en public sur *l'art de l'émail*, j'ai sans doute trop présumé de mes forces et me suis embarqué dans une aventure. Vous avouerez que les noms distingués des personnes dont vous suivez ici l'enseignement sont bien faits pour intimider un aussi petit compagnon.

Mais j'ai considéré que l'oie chantait parmi les cygnes, et qu'il n'y avait pas lieu de me faire déchirer par trop le manteau pour réciter honnêtement devant d'honnêtes gens les quelques secrets de mon métier.

D'ailleurs, l'art que j'exerce, par sa beauté, son pré-

cieux, sa noblesse, par son adaptation facile et heureuse aux productions les plus rares et les plus délicates de l'industrie, a droit à une des premières places dans l'enseignement de cette académie. Il est ici dans sa maison. Cela va de soi. Or, quelque modeste que je doive et que je veuille me montrer, j'estime que nul à cette heure n'est en meilleur équipage pour déduire, selon l'ordre et la méthode qu'il faut tenir, une doctrine mieux appropriée à la préexcellence de cet art.

Aussi, messieurs, n'y vais-je pas sans courage; et quand j'aurai besoin de votre indulgence, j'espère que vous me l'accorderez entièrement. Je n'entends pas sortir de mon modeste sillon. Je ne vise point à l'art de bien dire. La présence ici de quelques personnes si autorisées à cet égard me l'interdirait formellement. Je sais le proverbe italien : *Parlar latino inanzi ai gesuiti*, parler latin devant les jésuites, c'est une grande affaire pour un médiocre rhétoricien. Permettez-moi de me poser devant vous en franc camarade et de causer les manches relevées.

Après tout, si je ne suis qu'un simple milicien, j'ai du moins cette supériorité sur des généraux à haut plumail, que j'ai vu le feu et de près. Je vais, si vous voulez me suivre, vous y mener à l'instant même.

Tout d'abord, en pensant à ce que je dois vous dire, j'éprouve quelque incertitude. Deux voies s'ouvrent de-

vant moi : par la première, j'entraîne mon auditoire dans les origines de l'émail et même un peu par delà. Nous assistons aux phases successives de cet art à travers les époques qui caractérisent ses développements. Nous applaudissons à son apogée. Nous avons, hélas ! à déplorer sa décadence. Abordant l'esthétique de notre art, nous pourrions formuler des idées générales et particulières qui, sous forme d'incidence, auraient peut-être raison d'opinions assez légères, s'il n'est pas prouvé qu'elles soient invincibles, en raison même de leur inconsistance.

Par l'autre voie, nous nous engagerons purement et simplement dans la technique matérielle absolument ignorée.

Dans l'artiste il y a deux hommes : l'ouvrier et le penseur, la main et le cerveau, l'exécution et la conception qui la mène. Isolé, l'ouvrier reste un manœuvre ; sans l'ouvrier, le philosophe est un impuissant. Il faut que ces deux personnalités soient fondues en une seule. Séparées, quoique associées, cela ne ferait encore qu'un aveugle et un paralytique. Ils ne sauraient, toute révérence gardée pour la fable bien connue, aller, montés l'un sur l'autre, ni très-droit ni très-longtemps. Les maîtres en tous genres de la Renaissance, nos bons pères anciens, nous apparaissent, chacun en particulier, sous le double aspect requis : aussi, sont-ce des ancêtres !

Aujourd'hui cependant, messieurs, il faut choisir, et pour ne pas demeurer incertains comme l'âne de Buridan ne sachant s'il doit boire son eau ou manger son avoine, nous sacrifierons un peu le penseur et nous ceindrons le tablier de peau de daim des vieux souffleurs hermétiques. Je ne crois pas, d'ailleurs, qu'on enseigne par des formules la haute théorie d'un art. Cela se compose de notions très-complexes, paraissant au premier aspect fort étrangères à l'art lui-même et s'y rattachant cependant par des connexions intimes. La première moitié de la vie y suffit à peine, et l'homme mûr sourit des opinions de sa jeunesse, l'homme pratique de celle des docteurs. Laissons cette voie, dans laquelle chacun doit s'engager résolûment à part soi, à l'aide d'une patiente étude analytique résumée par une synthèse large et réfléchie des phénomènes moraux, des mystères intellectuels et des lois physiques. Vouloir vous faire une telle leçon serait vous servir des noix vides, denrée qui n'a que trop cours déjà. Aujourd'hui, demeurons ouvriers; mais, en ouvriers intelligents, curieux de connaître l'historique de notre métier présent et de notre art futur, faisons une très-courte excursion dans le passé, la seule que nous permette la brièveté de l'heure, et revenons à nos fourneaux.

II

L'émaillerie sur métaux est fort ancienne. Les Chinois le prouvent d'abondance. Vous avez tous vu de ces beaux vases en cloisonné dont l'antiquité remonte à l'époque la plus reculée ; quelques auteurs affirment que les Égyptiens, chimistes relativement habiles, en connaissaient la pratique. Ils accordent aux Grecs la même notion, puisque aux temps héroïques déjà, ils croient voir de l'émail sur la cuirasse d'Agamemnon et sur le collier de Pénélope. Quelques-uns vont jusqu'à dire que le *rational* du grand prêtre hébreu était, en partie du moins, composé d'émaux. J'avoue que cela me semble bien loin pour y voir très-clair, quelque nez à porter lunettes que nous ait donné la nature.

Généralement, on fait l'honneur de cette invention aux Gaulois. Un rhéteur qui vivait à Athènes au IIIe siècle de notre ère, Philostrate, la leur attribue positivement. Un fait très-certain, c'est que les Byzantins pratiquaient l'émaillerie à une époque assez reculée, et ce serait aller loin que de prétendre qu'ils l'aient reçue de nous. Il y a d'ailleurs un cachet oriental si prononcé sur toutes leurs productions, qu'il n'y a pas à se méprendre sur la provenance de leurs arts, si divergents de ceux de l'Hel-

lade. S'ils n'ont pas renouvelé la tradition de l'émail dans les Gaules, ils ont du moins imprimé aux produits de ce genre un type qui leur est propre et que nous avons conservé encore aujourd'hui dans notre encyclopédie graphique, comme genre particulièrement défini de l'art ornemental.

Limoges et Cologne sont les deux centres où tout d'abord on a le plus pratiqué l'émail. Auquel accorder le mérite de l'antériorité? Les Allemands disent Cologne, et avec eux quelques critiques. Les bons Gaulois, et nous en sommes, diront Limoges.

Ne vous semble-t-il pas probable que les premiers émaux durent venir de l'extrême Orient, dont les races industrieuses et d'une civilisation si antérieure firent avec toute l'Asie et l'Occident antique un commerce tellement continuel de denrées et d'objets manufacturés, qu'un fait bien curieux en est résulté : c'est que les monnaies, tant des républiques grecques et de leurs colonies que d'Italie, du midi de la Gaule, de l'Espagne et de l'Afrique romaines, se sont donné rendez-vous dans le Céleste Empire. Les Chinois, vous le savez, vendirent toujours et n'achetèrent jamais. Ils ont donc accaparé sans cesse le numéraire étranger. Telle collection de riche mandarin plongerait le numismate le plus froid dans les joies du Paradis.

Qu'on ait tenté d'imiter les cloisonnés de cette pro-

venance, cela est vraisemblable. Tout d'abord, il fallut demander à des mastics colorés ce qu'on ne pouvait produire par des vitrifications. Bientôt, l'Égypte et la Phénicie, pays de verriers, durent trouver le secret de figer dans des capsules de cuivre des verres colorés par des oxydes métalliques. Que par les Phéniciens, Tyriens, Carthaginois, grands navigateurs, grands commerçants, grands accapareurs de cuivre et d'étain chez les peuples gaéliques, des objets émaillés aient été introduits comme articles d'échange, à peu près ainsi que maintenant encore nous troquons, en Afrique, des verroteries contre de la poudre d'or, de la gomme et des dents d'éléphants, c'est une opinion qui en vaut une autre. Le Gaulois, peuple inventif, à mesure qu'une civilisation plus affinée lui créait plus de besoins, dut chercher à fabriquer une matière dont l'emploi le séduisait. Potier et verrier, il savait travailler l'airain, dont il faisait des armes. Il fut promptement en état de couler des verres fondus multicolores dans les gravures sur cuivre dont il ornait les harnais de sa noblesse guerrière, et que nous décrit Philostrate.

Pourquoi, possédant cette industrie à une époque fort reculée, l'aurait-il perdue? Rien ne le prouve. Du IIIe siècle, où écrivait Philostrate, aux premiers Mérovingiens, il n'y a pas un laps de temps si considérable que cet art ait dû mourir et puis renaître.

Voilà, messieurs, comment on bâtit un système. Il y a

ici des personnes qui vous montreraient sans peine comment on le démolit. Cela doit être, sans quoi ce ne serait pas un système. Nous l'abandonnerons d'ailleurs sans trop de difficulté, et n'en ferons pas plus de cas que d'un château de carte, à la condition qu'on nous offre mieux.

Il faut admettre que les Vénitiens, si fortement imbus de l'art de Constantinople, durent influer considérablement sur le caractère des émaux du Limousin. Les marchands de Venise, ces Tyriens du moyen âge, étaient nombreux dans cette partie de la France où ils avaient des comptoirs. Dans le Périgord, pays limitrophe, ils construisent l'église de Saint-Front, qu'une légende attribue au doge Orseolo I. Cette église a le caractère particulier de Saint-Marc, qui rappelle à son tour celui de Sainte-Sophie. Cette filiation architectonique se produit parallèlement dans tous les arts à cette époque, et le style byzantin, qui a si fortement imprégné les expressions plastiques du moyen âge, ne s'en dégage que sous l'influence de notre haute et admirable renaissance nationale des XIe et XIIe siècles, malheureusement arrêtée dans son essor. Il nous en reste des témoignages éloquents : ce sont ces beaux spécimens d'une école de sculpture que suit de près une non moins belle école de miniature célébrée par le Dante, dessinateur excellent.

L'émail suit cette progression : à chaque révolution dans les arts, il prend sa part d'affranchissement. Sous

les Mérovingiens et les Carlovingiens, il conserve un caractère presque identique, bien légèrement modifié par le milieu. Enfin, s'éloignant d'un art hiératique et immobilisé, il suit la progression des arts nationaux, jusqu'à ce que la méthode dite *en apprêts* en fasse réellement un art de peintre, établissant une heureuse transition entre les vieux émaux incrustés et l'émail peint de la Renaissance.

C'est ce dernier qui doit faire l'objet de notre entretien, puisque c'est lui que nous avons à cœur de relever. Seul, il est un grand art et offre toutes les ressources nécessaires aux manifestations les plus élevées de la forme, aux plus nobles conceptions de l'esprit. Aussi, quiconque tenterait de l'exercer sans être rompu à la discipline de fortes études échouerait complétement, surtout s'il veut être original. Ou bien, il ne pourra que reproduire, en ouvrier plus ou moins exercé, la pensée et le travail d'autrui. Mais là comme ailleurs, celui qui prétend au titre de Maître doit, ainsi que le vieux Marius, ne boire jamais que dans son verre.

Il y aurait fort à dire sur le véritable esprit de cet art, sur le style qui lui convient; cela nous entraînerait trop loin, et nous ne voulons pas faire un cours d'esthétique. Nous réserverons cela pour une autre fois. A cette heure pénétrons sans plus tarder dans le domaine de Dame Pratique.

III

Et d'abord, qu'est-ce que l'émail?

Nous commencerons par une définition. Bien définir c'est connaître : *Definitio quædam est cognitio*, a dit à peu près Aristote, personnage digne de créance.

Permettez qu'ici je consulte un livre que j'ai publié naguère sous ce titre : L'Émail des Peintres.

« L'émail est un verre fusible à basse température,
« composé en général par le mélange de divers borates
« et silicates. Ce mélange, primitivement incolore, se
« combine avec la plus grande facilité, sous l'influence
« d'une opération pyrotechnique, à tous ou presque tous
« les oxydes métalliques, et acquiert alors, selon la na-
« ture de ces oxydes, des colorations variées, éclatantes
« ou adoucies, franches ou rompues, que l'artiste peut
« varier à son gré, et qui mettent à sa disposition la pa-
« lette la plus riche de tons de toutes sortes. »

Cette définition est un peu longue; mais j'ai tenu à ce qu'elle fût complète, en vertu de l'axiome sus-énoncé. Ainsi, avant tout, l'émail est un verre. J'insiste sur ce fait, parce que je veux avant tout que le peintre en émail soit un verrier.

Ce verre est composé avec de l'acide boracique et de l'acide silicique combinés à des bases : soude, potasse, chaux, magnésie, alumine, manganèse, oxyde de plomb, de fer, de zinc, formant, selon les combinaisons, des boro-silicates de soude, potasse, chaux, magnésie, etc.

Ces sels sont plus ou moins fusibles, selon qu'ils sont plus ou moins alcalins, c'est-à-dire à base de soude ou de potasse. Ils sont plus ou moins réfractaires, selon que l'acide est dominant. Ils communiquent leurs propriétés aux vitrifications qu'ils engendrent. Ainsi, le borate de soude, à cause de sa base, nous servira pour augmenter la fusibilité des émaux; toute adjonction de silice la diminuera.

L'expérience nous apprend, d'ailleurs, tout le parti que nous pouvons tirer des mélanges des différentes bases. Nous avons donc les ingrédients qui, à l'aide du feu, composeront un émail, verre incolore ou à peu près. C'est ce que nous nommerons le fondant, le corps même de l'émaillerie.

Il ne s'agit plus que de lui communiquer des colorations.

Si vous vous rappelez ma définition, vous savez que ce mélange, primitivement incolore, se combine avec la plus grande facilité, sous l'influence d'une opération pyrotechnique (c'est-à-dire, obtenue par le feu), à tous ou presque à tous les oxydes métalliques. C'est que le verre

de borax a cette propriété, si précieuse pour nous, de dissoudre à chaud la plupart des oxydes métalliques. Les oxydes métalliques sont les couleurs de notre art. Combinés avec les boro-silicates dont je vous ai entretenus, ils donnent lieu à des phénomènes tels que les suivants :

L'oxyde de cobalt colore le verre en bleu.

L'oxyde de chrome en vert.

L'oxyde de cuivre en rouge et en vert marin.

L'oxyde de manganèse en violet.

L'oxyde de fer en vert bouteille, en jaune verdâtre et en rouge.

Les oxydes de zinc et de fer ou zincate de fer en jaune d'ocre.

L'oxyde de nickel en vert émeraude clair.

Le chlorure d'argent en jaune.

Le sulfure d'argent en rouge.

Un stannate d'or, c'est-à-dire un sel d'étain et d'or, connu sous le nom de *pourpre de Cassius*, du nom de son inventeur, et obtenu à l'aide d'une opération chimique très-délicate, colore la masse du fondant en rouge d'un très-vif éclat, qui peut, dans quelques circonstances, avoir l'intensité d'un pourpre violet, et même tourner au bleu.

L'antimonite de plomb et l'antimonite de zinc donnent tous deux du jaune.

L'antimonite de cobalt du vert foncé.
L'antimonite de cuivre du vert pistache.
L'antimonite de peroxyde de fer du jaune de cire.

Voilà donc cinq tons simples : bleu, vert, rouge, violet et jaune ; plus des demi-tons, si j'osais dire ainsi : vert-bouteille, vert-marin, vert-pistache, jaune-verdâtre, dont les différents mélanges, les superpositions et l'emploi plus ou moins épais donnent une gamme infinie de colorations variées, éclatantes ou adoucies, franches ou rompues, comme nous l'avons dit dans notre définition, et que l'intelligence, le goût, la science de l'artiste sauront plus ou moins bien exploiter.

Le noir s'obtient par le mélange de bleus, verts et violets foncés pilés et refondus.

Ces verres colorés sont transparents ; ils communiquent leur coloration aux surfaces qui leur sont sous-jacentes, avec d'autant plus d'éclat et de pureté que ces dernières sont plus blanches. Veuillez bien noter ce fait, car il est important.

L'oxyde d'étain a la propriété de donner au verre de borax une semi-opacité affectant ces effets d'irisation qui caractérisent l'opale, et qu'il perd combiné au plomb et introduit dans les fondants pour leur communiquer une blancheur très-vive absolument opaque à une assez mince épaisseur. Autre fait non moins im-

portant, car c'est sur lui qu'est assise toute notre théorie de peinture.

Cet émail blanc, incorporé dans les émaux translucides, les rend opaques.

Limités par le peu de temps que vous pouvez consacrer à notre causerie, c'est à peu près tout ce que nous accorderons à la partie chimique.

IV

L'émail s'emploie sur la terre, sur le verre et sur les métaux. L'émaillerie métallique se subdivise à son tour en émaux cloisonnés et champlevés, en émaux de basse-taille ou de relief, et en émaux peints.

Les émaux cloisonnés sont des émaux fondus dans des cloisons de métal dont les parois, plus ou moins minces, laissent apparaître leur arête supérieure, qui forme ainsi des linéaments circonscrivant des pâtes colorées dans des configurations préétablies.

Quelquefois ces cloisons sont soudées au métal du fond, et elles sont alors très-minces. Quelquefois elles sont obtenues par l'abscission du métal dans lequel le burin ou l'eau-forte les épargne. On les nomme alors émaux en taille d'épargne ou champlevés.

D'autres fois, des figures ou des ornements sont gravés dans la feuille métallique, et les émaux, qu'on a soin alors de prendre translucides, communiquent à ces gravures, selon qu'elles sont plus ou moins creuses, un modelé coloré plus ou moins accentué. C'est ce qu'on nomme des émaux de basse-taille. On les appelle émaux de relief lorsque les configurations sont en bosse au lieu d'être en creux.

Enfin, il y a les émaux peints.

Ces émaux, les critiques les ont classés suivant les méthodes de leur exécution. C'est le devoir des bons critiques. Ils sont les archivistes et les historiographes de l'art. Ils rendent sensible au public la philosophie des belles œuvres. Ils démasquent le plagiat. Hérauts de la Renommée, la déesse leur prête sa trompette. Voilà certes un très-noble cercle. On m'a dit que parfois, s'échappant par la tangente, quelques-uns s'érigent en pédagogues des artistes. Je ne veux pas le croire.

Les émaux peints par apprêt étaient faits ainsi : Sur une plaque de métal contre-émaillée on traçait avec un pinceau et de la couleur vitrifiable les contours des figures d'un sujet; on accentuait fortement les ombres avec le même ton, et l'on couchait sur les draperies des émaux translucides assez clairs pour laisser transparaître le cuivre. On modelait en blanc les visages et les mains, qu'on teintait quelquefois d'un léger incarnat, puis, avec de

l'or, on faisait les nimbes des saints, divers ornements et les masses lumineuses des draperies. Chacune de ces opérations s'accomplissait l'une après l'autre, avec une cuisson entre chaque.

Ce genre de peinture caractérise les émaux du XVe siècle. C'est évidemment un art industriel qui s'élève à la dignité d'art absolu. Bientôt Nardon Pénicaud trouva les procédés d'émail que nous allons décrire et que nous professons.

Un mot cependant d'un autre genre de peinture, je veux parler de celle qui s'exécute sur un émail blanc. Nous diviserons encore ce genre en deux sous-genres : la peinture sur émail cru et la peinture sur émail cuit.

La peinture sur émail cru consiste à recouvrir d'émail blanc une mince plaque de cuivre, et aussitôt, avant toute cuisson préalable, à peindre avec des oxydes métalliques délayés dans l'eau : peinture qui, soumise à une cuisson, produit un effet analogue à celui de la faïence dite au grand feu.

La peinture sur émail cuit consiste à peindre directement sur l'émail blanc préalablement cuit, avec des couleurs vitrifiables, exactement comme sur la porcelaine, dont il ne diffère que par la substance du subjectile, l'excipient immédiat étant à peu près le même, sauf la fusibilité, qui est beaucoup plus grande; les procédés

sont identiques et le résultat immédiat à peu près semblable, mais infiniment plus précieux.

De ces deux peintures, la première constitue un art, à notre avis, supérieur, car il est de premier jet et ne peut absolument pas compter sur le charme d'un travail minutieux. Il doit par conséquent n'emprunter ses qualités qu'au savoir seul de l'artiste, et si celui-ci n'est pas doué d'une science réelle, le fini de son exécution ne pourra pas donner le change sur l'insuffisance de son talent.

La seconde a été exclusivement employée pendant la décadence de notre art, à laquelle elle a contribué. Dans la voie où nous nous engageons, nous la laisserons de côté, lui faisant parfois, cependant, de rares et très-légers emprunts.

Il était donné à un artiste contemporain de l'élever à une très-haute expression. On peut dire que M. Charles Lepec a, dans ce genre, atteint une exécution incomparable. Cependant, cet habile artiste a bien compris que cela ne pouvait suffire. Aussi, dans la série de ses précieux travaux, il est facile de voir que sa grande préoccupation est surtout pour l'expression graphique. La recherche délicate de l'ornementation, les effets des tons harmonieusement combinés, dominent, aux yeux des connaisseurs, et l'emportent certainement sur une exécution matérielle qu'on peut littéralement qualifier de merveilleuse. D'ailleurs, M. Lepec connaît et a pra-

tiqué l'émaillerie sous tous ses aspects, et la science réelle qu'il a des procédés et des recettes chimiques lui permet d'aborder tous les genres. Toutefois, qu'il me permette de regretter qu'avec sa grande valeur artistique, il ne se soit pas livré plus souvent au culte de la belle période limousine, et qu'il m'excuse en considérant combien c'est chose humaine que chacun prêche pour son saint. J'ajouterai que sa manière est toute personnelle, et qu'il n'y a pas à faire à son égard la moindre allusion aux œuvres de la décadence que je viens de signaler.

Concurremment avec nous, M. Gobert a suivi la voie de nos bons maîtres de Limoges. Certes, la nouvelle renaissance de notre art doit considérablement à cet artiste d'un mérite supérieur et d'une originalité toute particulière et charmante. Je n'ai nullement l'honneur de le connaître, mais je suis heureux de lui donner ce témoignage public d'estime confraternelle.

Après lui, M. Frédéric de Courcy s'est fait connaître par des œuvres remarquables exécutées d'après les cartons de mon ami Gustave Moreau. Si je parle ici de M. de Courcy, ce n'est pas seulement parce que sa personne m'est sympathique, mais c'est aussi parce que je sais qu'il y a en lui tout ce qu'il faut pour briller de sa lumière propre et que, comme d'autres, il n'est pas contraint d'être un reflet.

Sans doute, de nouveaux noms d'artistes originaux viendront s'ajouter à ceux que je cite et feront honneur à *l'émail des peintres*.

Messieurs, j'appelle *émail des peintres* ce procédé de peinture digne des vrais artistes, des artistes savants ; procédé que les maîtres habiles du XVI^e siècle ont employé avec tant d'éclat, et qui maintient notre art à égale distance de la sécheresse anguleuse des primitifs, comme du faire lâché, prétentieux et commun des époques postérieures.

Il va sans dire que j'excepte les Petitot, qui furent des miniaturistes sur émail d'un remarquable talent. Ils ont fondé une école qui subsiste encore de nos jours et que l'orfévrerie emploie sur une très-vaste échelle. Sans doute, cette école possède des hommes d'une réelle valeur, mais elle n'a rien de commun avec un art très-élevé comprenant les conditions complexes de la composition, de la perspective, de l'anthropographie, étude approfondie et idéalisation du corps humain, art qui s'interdit les représentations vulgaires de ces demi-ouvriers que, par un terme prétentieux mais didactique, on pourrait nommer des rhyparographes, art qui, par conséquent, est une des branches les plus nobles de la peinture d'histoire.

C'est pour lui que je combats, aidé, je me plais à le dire, par la critique intelligente et loyale. A part quelques malveillances systématiques, ou plutôt quelques dépré-

ciations trop obstinément répétées pour pouvoir se déjuger, partout je n'ai trouvé que sympathie et encouragements.

Passons immédiatement et définitivement à la pratique de notre art.

V

Nous nous procurons du cuivre rouge très-pur qu'on vend en feuilles laminées de l'épaisseur d'un très-mince carton. Une qualité connue sous la dénomination de *cuivre suisse* est excellente pour notre usage.

Sur un *tas* d'acier fondu ou sur une petite bigorne, à l'aide d'un marteau spécial, gras de forme, c'est-à-dire aux arêtes émoussées, nous imprimons à notre plaque de cuivre, après l'avoir bien recrouie, un galbe légèrement convexe, qui lui communique une solidité supérieure. Cette opération doit être faite d'une main ferme, afin d'augmenter l'adhésion moléculaire du cuivre.

Vous admettrez facilement que, pour des plaques importantes ou des cuivres affectant des formes compliquées : vases, coupes, etc., il faille s'adresser aux planeurs et emboutisseurs de métaux.

Le cuivre embouti et bien décapé se recouvre d'émail sur ses deux surfaces.

Cette couverte, appliquée à l'envers, se nomme le contre-émail. Elle a pour but de contrebalancer l'effet que celle de dessus produit sur le cuivre, qui, sollicité dans un sens par la fusion et le refroidissement de cette dernière, et dans un autre par les mêmes états de la seconde, demeure par ce fait dans une immobilité relative.

L'émail, pour être couché sur le métal, doit subir le traitement suivant :

On brise quelques morceaux d'émail de la couleur dont on veut sa plaque. On les pile avec un pilon d'agate dans un mortier de même substance où l'on a versé quelque peu d'eau; et puis, les triturant de plus en plus, on obtient une division considérable, en ayant soin de remplacer de temps en temps par de l'eau propre celle que blanchissent, pendant l'opération, des parcelles d'émail infinitésimales, ainsi que la délitescence de sels alcalins contenus dans la vitrification.

Quelques gouttes d'acide nitrique s'emparent des impuretés de l'émail, que vous ne cessez de broyer, pour le laver enfin à grande eau en ne conservant qu'un sable mouillé composé de grains fort menus et à peu près égaux.

Vous étendez cet émail humide sur votre plaque de cuivre préalablement décapée avec soin, exactement, permettez-moi cette expression culinaire, comme si vous faisiez une tartine. Cela à l'aide de spatules en fer ou en

cuivre, dont la grandeur doit être en proportion du travail.

Un linge propre, un peu usé, épongera l'eau contenue dans l'émail, qu'on unira alors, en pressant légèrement sur toute la surface qu'il recouvre, avec une spatule promenée dans tous les sens.

Retournez adroitement votre plaque et faites à l'envers la même opération. Là, vous emploierez de préférence l'émail, incolore ou fondant, afin de laisser transparaître le métal, dont le ton particulier ainsi conservé aux regards permettra de reconnaître du cuivre de l'argent ou de l'or.

Nous avons un four, ou plutôt des fours en terre réfractaire de différente importance, selon la mesure de nos travaux. Le four de l'émailleur est bien connu : c'est tout simplement un fourneau à réverbère. Si nous exécutions des émaux d'une certaine grandeur, il conviendrait que nous nous fissions construire un four en briques, mais toujours dans les mêmes données.

Le four à émail se compose de quatre parties superposées : le cendrier, le laboratoire ou foyer, le dôme ou coupole et la cheminée.

Une grille en terre réfractaire sépare le laboratoire du cendrier.

Une moufle, également en terre réfractaire, soutenue par des pieds en même substance, se pose sur la grille,

dans l'intérieur du laboratoire, l'ouverture correspondant et s'adaptant même à celle de la porte.

On couvre de charbon de bois concassé, ou, ce qui vaut mieux, de coke très-épuré, la surface de la grille. On en remplit également les interstices autour de la moufle, qu'on en charge presque jusqu'au sommet de la coupole. On allume le coke; quand il est bien pris et que la moufle est rouge, on y introduit l'émail. A cet effet, on pose ce dernier sur une plaque en terre réfractaire, qu'on a soin préalablement de couvrir d'ocre rouge, pour que l'émail, en fondant, n'adhère pas à la terre. Au bout de quelques minutes la cuisson est complète. On retire l'émail avec les instruments qui ont servi à l'introduire, à savoir : le fer à moustaches ou les pinces.

Une première couche d'émail n'est jamais suffisante. Vous recommencerez toute cette série d'opérations, et, votre plaque une fois émaillée, vous la dresserez avec une pierre d'émeri qui l'unira, mais qui lui fera perdre son poli; une troisième cuisson le lui restituera.

En général, une fois le contre-émail cuit, on a soin de passer les plaques au feu sur un support en tôle, qui en épouse exactement le galbe et les maintient dans leur forme. On doit le recouvrir d'ocre rouge, comme les plaques en terre sur lesquelles il repose.

Quand ces plaques qui servent à enfourner l'émail sont trop lourdes pour qu'on puisse les porter dans

le four à l'aide du relève-moustaches ou même des grandes pinces, on emploie à cet effet deux barres de fer qu'on tient sous les aisselles bien parallèlement et sur l'extrémité desquelles on transporte la plaque, dite aussi *galette*, chargée de l'émail à cuire. Il y a là un tour de main dont il ne faut pas s'exagérer la difficulté.

VI

Il est temps, messieurs, de nous mettre à peindre. Nous avons une plaque bien convenablement recouverte d'un bel émail noir, violet ou bleu. Nous voulons, par exemple, exécuter une tête de femme curieusement ornée, dans ce style décoratif qui sied à notre art. Notre premier soin est d'en chercher la composition de telle sorte que toutes nos ressources se montrent au grand jour. Je suppose quelque dame évoquée par l'imagination de la Renaissance, soit *la belle et souveraine princesse, la reyne Éleuthérilide,* dans le songe de Poliphile. Permettez que je vous en donne la description telle qu'elle est dans ce curieux livre :

« *Elle estoit vestüe d'un drap d'or traict, et sa teste
« atornée d'un diadème de soye cramoisie, comme à
« telle Dame appartenoit, bordée d'un borlet de grosses*

« *perles reluisantes au long de son front et sur ses che-*
« *veux, qui estoient plus noirs que jayet, départis en*
« *grève, et ondoyans sur ses temples, divisés par der-*
« *rière en deux grosses tresses à trois cordons, chacune*
« *ramenée aux deux costez par dessus les oreilles et*
« *noüées au sommet de la teste avec un bouton de fines*
« *perles, claires, rondes et de bonne grosseur, duquel*
« *sortoit le bout de ses cheveux en lieu de houppe, le*
« *tout couvert d'un crespe delié, bordé d'une pourfilure*
« *de fil d'or volant au long de ses espaules. Au milieu du*
« *diadème, droict au dessus du front, un riche fermaillet*
« *de perles et de pierreries. Elle avoit un beau carquan*
« *auquel pendoit une chère bague descendant dessus*
« *jusques entre ses deux tétins, si blancs et de tant belle*
« *forme, que l'on les eut jugéz de laict. Ceste bague estoit*
« *une table de diamant en ovale, grande entre les plus*
« *grandes et enchassée en or par un bel ouvrage de fil.*
« *A ses deux oreilles pendoient gros carboncles bruts et*
« *brillants comme chandelles allumées.* »

C'est à nous de faire cette reine aussi belle que possible et d'accommoder ses atours. Souffrez seulement que je remplace les cheveux de jayet par des cheveux d'or, premièrement parce que ce m'est un goût personnel, et puis parce que je veux exécuter cette œuvre sur une plaque très-foncée sur laquelle des cheveux noirs res-

sortiraient mal. Nous écarterons aussi de cette noble tête ce voile qui couvrirait trop de choses; mais, l'attirant doucement derrière, nous le laisserons *voler au long des espaules*. Je vous en demande humblement la permission.

Mon dessin une fois fait, je le calque avec soin. Je pose sur ma plaque un papier rougi au minium pardessus lequel j'applique mon calque, et, promenant une aiguille sur tous les contours de ce dernier, je les imprime ainsi sur mon émail.

Je prends du beau clinquant d'or laminé très-mince et je découpe avec un petit tranchet le *diadème de soye cramoisie*, les pierreries du *riche fermaillet*, un des *gros carboncles* qui pendent aux oreilles. Dans un clinquant d'argent, je découpe cette *chère bague* qui pend au carquan.

Je découpe encore, selon ses contours extérieurs, le vêtement *d'un drap d'or traict*, en plusieurs morceaux que je juxtaposerai.

A l'aide d'un peu de gomme adragante dissoute dans de l'eau, je colle les paillons en place bien exactement; j'applique par-dessus un papier buvard qui pompe l'eau et sur lequel je passe légèrement le doigt, afin de bien faire adhérer à l'émail ces légères feuilles de métal.

Je broie avec de l'essence d'aspic une couleur vitrifiable dite *sous-fondant*, c'est-à-dire assez peu fusible

pour qu'elle puisse résister aux cuissons nombreuses qui vont suivre et demeurer visible sous les vitrifications qu'on lui superposera. Je peins avec cette couleur tous ces paillons, donnant à chacun la forme et l'effet qui lui conviennent, accentuant les ombres, les arêtes des bijoux, accusant le modelé des étoffes. Vous reconnaissez sans doute la méthode des émaux dits *en apprêts*.

Je fais sécher tout cela devant mon four, et je cuis : c'est l'affaire de deux minutes. Dès que je m'aperçois que ma plaque est rouge, je la retire.

Voici le moment de recouvrir ces paillons, convenablement modelés, de colorations vitrifiées qui vont resplendir littéralement.

Nous avons eu soin de broyer du fondant, deux tons de jaune, du rouge, un peu de vert. Chacun de ces tons est mis dans une petite capsule et maintenu humide avec de l'eau. Au moyen de spatules plus ou moins petites, j'étale ces émaux sur mes paillons. Je pose du rouge, du vert, du jaune sur les pierreries du *riche fermaillet;* du rouge sur le diadème de *soye* cramoisie et sur le gros *carboncle;* les tons jaunes, ingénieusement combinés en vue de l'effet, sur les étoffes d'*or traict;* enfin, le fondant, émail incolore, sur la *chère bague* en diamant que j'ai préparée, comme vous le savez, en posant un paillon d'argent.

Je sèche ces émaux et je passe au feu. Je défourne, et je vois avec un plaisir indicible une magnifique étoffe d'un jaune d'or inimitable, un bandeau rutilant et le gros carboncle véritablement *brillant comme chandelle allumée*.

Si par hasard l'émail n'avait pas adhéré partout (quelquefois il en saute des parcelles dans le feu), nous en remettrions un peu et nous en aurions raison avec une nouvelle cuisson.

Vous comprenez bien que l'ardeur du feu a dû effacer sur ma plaque les traits de minium qui circonscrivaient les parties dont nous ne nous sommes pas encore occupés. Il faut les retracer avec le même calque et le même papier au minium. Les parties exécutées serviront de points de repère. Je prends de l'émail blanc broyé très-fin, j'en jette le contenu d'un dé à coudre sur une palette de verre et je l'arrose de quelques gouttes d'essence d'aspic rectifiée. Je broie le tout avec une molette, et je compose ainsi une pâte semi-fluide que je dépose dans une capsule à l'abri de la poussière.

J'ai mes petits outils tout prêts : un maigre pinceau long et mince, coupé carré du bout, un assortiment d'aiguilles emmanchées dans des hampes de bois, attirail fort simple et qu'on fait soi-même. Je commence à peindre les chairs en déposant l'émail à l'aide du pin-

ceau et en l'étalant avec l'aiguille, ajoutant du blanc dans les clairs et l'unissant vivement dans les demi-teintes et les ombres, fondant le tout lestement, car l'essence une fois évaporée, ce qui n'est pas long, la pâte devient impossible à travailler et l'on doit s'arrêter. Or, si l'on s'arrête avant que d'avoir obtenu le résultat nécessaire, le feu fixera votre travail tel quel, et vous serez désappointé.

Cette première couche de blanc passée au four ne donne qu'un modelé très-noir, et pour rendre nos chairs il nous faut encore au moins deux ou trois autres couches; par conséquent, deux ou trois autres feux, accusant toujours davantage les lumières et les fondant avec les ombres.

Quelques émailleurs, autrefois, avant de cuire leur blanc, après l'avoir complétement séché, le hachaient avec une pointe, et, mettant à nu le fond de l'émail, obtenaient, par un procédé de gravure, un auxiliaire à leur modelé, souvent imparfait. Mais nous, messieurs, amoureux de notre reine, nous ne voudrons pas lui faire de la barbe et imprimer sur ses chairs délicates un croisillé de fils de fer qui laisserait croire qu'elle est prise en des rets. Non, nous obtiendrons un modelé semblable à une belle cire ou à un beau marbre transparent et laisserons ce procédé brutal à des travaux d'un autre ordre, respectant, d'ailleurs, mais ne suivant nul-

lement, à cet égard, les avis d'une critique à laquelle nous sommes évidemment supérieurs et par nos connaissances, et par nos études, et par notre expérience.

Je vous ai dit en commençant que l'émail blanc était opaque; cependant, en couche très-mince et très-étendu d'essence, il laisse transpercer le ton du fond sous-jacent. C'est sur ce principe que repose notre théorie de peinture en grisaille. Croyez bien qu'il n'y en a pas d'autre et que c'est aussi celle des anciens.

Les ombres sont obtenues par une couche de blanc excessivement ténue, et, en augmentant progressivement l'épaisseur de l'émail, on passe, à partir de l'ombre, par tous les degrés de la demi-teinte, pour arriver à l'extrême lumière; ce qui, par la différence de l'épaisseur, donne une saillie qui n'est pas sans charme, et qui même, je l'affirme, constitue une beauté de cet art en lui communiquant comme quelque chose de l'effet d'un bas-relief à peine accusé.

Nous avons enfin modelé ces chairs, y compris certains détails *si blancs et de tant belle forme que l'on les jugeroit de laict.*

N'oublions pas à l'avant-dernier feu de blanc d'indiquer les perles semées partout, et, au dernier feu, de poser ce point lumineux et ces reflets qui les rendront *claires et rondes.* Modelons aussi ce léger voile, que

sa transparence nous permet d'obtenir du premier coup.

Cependant, s'il nous plaisait de l'avoir coloré, il ne faudrait pas nous refuser cette fantaisie. Nous devrions alors le modeler en blanc avant de fixer les paillons dans le four, et nous appliquerions la coloration qui nous plairait en même temps que toutes les autres, profitant ainsi des mêmes feux.

Enfin, un léger ton d'incarnat que nous emprunterons au peintre miniaturiste et que nous appliquerons sans nous abêtir, cependant, par un pointillé mesquin, donnera de la vie aux chairs. Avec une couleur noire, nous indiquerons le bord des cheveux sur les carnations, ainsi que les mèches légères qui s'échappent des masses; nous modèlerons quelque peu encore les étoffes et nous cuirons.

Notre émail est bien avancé. Au moyen de l'or, nous allons exécuter les cheveux. Cet or, les batteurs de métaux précieux nous le vendent tout préparé dans des godets. Il faut qu'il soit très-pur. On le délaye à l'eau et on l'emploie au pinceau. Nous en couvrons la chevelure entière, nous laissons sécher, puis, à l'aide d'une pointe, ainsi que font les graveurs à l'eau-forte qui égratignent un vernis étendu sur un cuivre, nous égratignons notre or, et le fond de notre plaque mis à nu sert à le modeler.

Là il faut être habile, et d'ailleurs où ne faut-il pas

l'être? Voyez sous notre aiguille ces beaux cheveux *départis en grève* s'indiquer spirituellement et ruisseler en ondes mignonnes sur *les temples;* ces lourdes nattes se nouer en s'amincissant au sommet de la tête, sous le nœud de perles fines. Voilà que jaillit la houppe folle dont les méchettes s'entortillent comme de petits serpents d'or, et, par un rappel heureux, reproduisent les capricieux effets de celles qui s'échappent de la nuque. Nous traiterons comme les cheveux les menus objets qui doivent être en or et nous les modèlerons délicatement à la pointe, les repiquant par ci par là d'un effet d'or plus pâle dû à une légère addition d'argent et qu'on nomme or vert. C'est ainsi que nous ferons les broderies du costume, l'enchâssement de *la chère bague* par un *bel ouvrage de fil,* le *fermaillet,* et le *carquan.* Nous borderons le diadème de soie cramoisie d'un mince filet ou d'une frange très-menue, le voile d'une *pourfilure de fil d'or.* Nous sertirons les perles et le *gros carboncle,* enfin nous terminerons ce travail avec tout l'art dont nous serons capables.

Si nous avons quelque inscription d'or à mettre, nous nous servirons du métal moulu et délayé avec de l'essence grasse de térébenthine additionnée d'un peu d'essence d'aspic rectifiée pour la rendre fluide, et, à l'aide d'un pinceau long et très-fin, nous tracerons en charmants et capricieux caractères de la Renaissance, au-

dessus de notre figure, sur le champ de notre plaque, ces mots :

LA REYNE ELEUTHERILIDE.

Puis nous signerons au bas, dans quelque coin, modestement, et nous solidifierons au feu tous ces ors, ce qui complétera heureusement notre travail.

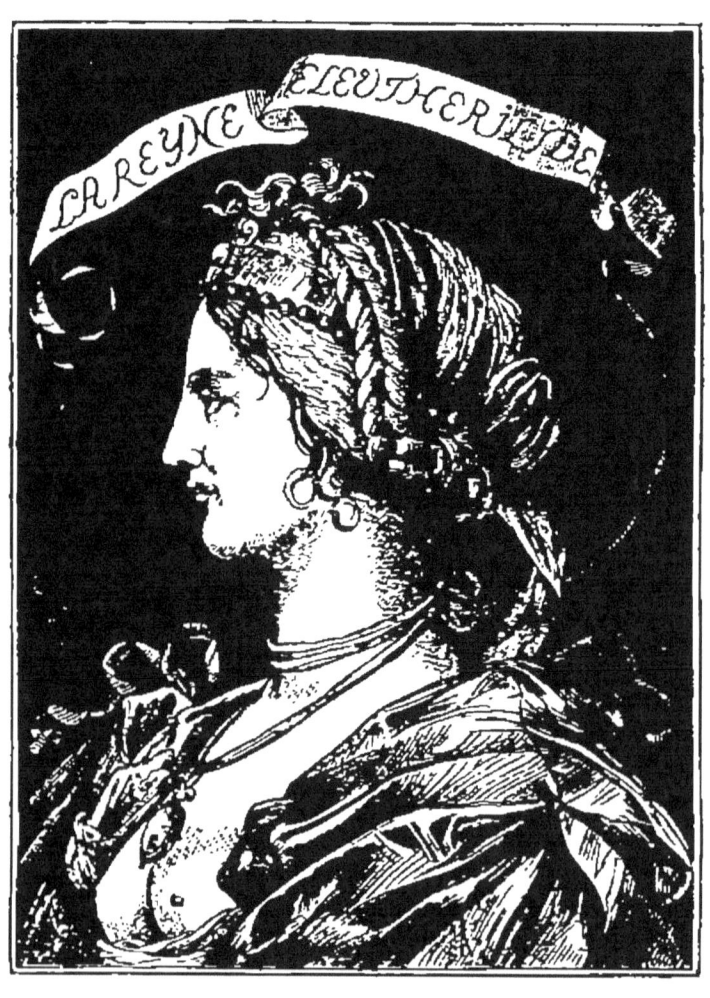

Nous venons de faire un émail à paillons et à colorations translucides, ce que notre art comporte de plus com-

pliqué, puisque là sont réunies dans un travail unique et la grisaille, et la coloration des paillons et du blanc, et la gravure d'or, et les retouches à la couleur vitrifiable, et la méthode tout entière des émaux en apprêts. D'ailleurs, vous avez dû voir qu'il n'a pas été moins de huit fois dans le feu, sans compter les cuissons de la plaque d'émail.

Parmi les manifestations variées de notre art, il en est une qui emprunte un grand charme à sa simplicité même, aussi bien qu'à l'heureux effet de contraste obtenu par la juxtaposition des deux tons extrêmes de la gamme lumineuse, le blanc et le noir. Je veux parler de la grisaille. C'est le vrai criterium du talent, l'épreuve d'initiation par excellence et qu'on ne traverse heureusement, quand on veut être original, cela va sans dire, que si l'on est muni d'une certaine dose de savoir.

Rien ne nous empêche de faire, séance tenante, une démonstration expérimentale. Comme pour le travail précédent, nous cherchons un sujet digne d'être interprété. Nous pourrions, sans doute, le demander à nos lectures; mais, pour éviter qu'on ne nous attribue une stérilité d'invention personnelle,—il faut tout prévoir!—nous le tirerons de notre propre fonds. Après y avoir songé quelque peu, fait passer et repasser dans notre esprit des formes et des idées, le crayon à la main, il est une image qui nous séduit, qui revient sans cesse et que nous arrêtons.

Un jeune enfant ailé, un génie, le *dæmonium* antique, armé comme pour le combat d'une cuirasse à écailles, ce que les Grecs nommaient θώραξ λεπιδωτός, chaussé de l'endromis ou du cothurne des chasseurs, un pied fermement posé sur le sol, l'autre appuyé sur un serpent qui s'enroule parmi des ronces, tient à chaque main, qu'il élève inégalement par un mouvement dont nous combinons l'effet, une fine banderole sur laquelle nous écrivons : Bien faire. La main droite porte en outre un flambeau allumé. C'est, vous l'avez bien compris, le génie du bon travail, du travail noble, désintéressé, héroïque, simple et beau comme l'enfance, ailé et qui vous transporte aux régions pures, lumineux, méprisant, foulant aux pieds l'envie et les épines d'ici-bas.

Nous dessinerons cette figure avec un grand soin. La grisaille exige la sévérité de forme et le serré d'exécution de la statuaire. Sans doute, en pensant exprimer un enfant héroïque, nous choisirons un type convenu un peu au-dessus de la forme réelle, montant d'un ton, pour ainsi dire, le canon proportionnel de sa stature, tout en respectant les lois naturelles. Aussi nous fuirons avec conviction les lignes renflées, les plans capitonnés, les formes molles et comme grêlées de fossettes, les têtes énormes, les membres veules et bouffis, cerclés de plis profonds, de ces petits amours obèses et chargés de

cuisine dont le XVIII^e siècle a semé les trumeaux et les plafonds des boudoirs.

Inspirons-nous plutôt des beaux types de l'antiquité, les interprétant, s'il est possible, avec un sentiment personnel et nous les assimilant comme un héritage, ainsi qu'ont fait l'école florentine, l'école romaine, l'école de Fontainebleau, toutes les écoles de renaissance enfin.

Pour exécuter ce travail en grisaille, plus de paillon d'or ou d'argent, plus d'émaux colorés broyés d'avance, plus de spatules; deux ou trois pointes, dont une très-fine, un mince pinceau et de l'or; car l'or est l'accompagnement obligé de tous nos travaux, dont il est la note joyeuse, le coup de soleil. Il va sans dire que nous avons une belle plaque noire toute prête et du blanc convenablement broyé et humecté d'essence d'aspic.

Nous décalquerons notre dessin comme vous savez maintenant le faire, et nous commencerons à peindre à l'aide du blanc, ainsi que nous nous y prenions pour exécuter les chairs de notre reine Eleutherilide. Il faudra bien prendre garde de n'entreprendre que ce que nous pourrons terminer, ayant grand soin de nous arrêter toujours sur un trait qui devra demeurer, comme, par exemple, le haut ou le bas de la cuirasse, la ligne supérieure des cothurnes. Mais toute partie de chair doit être faite sans s'arrêter dans toute son étendue. Ce premier blanc sera très-peu accusé, et la cuisson le rendra

d'un ton de demi-teinte assez obscure. Un second travail de blanc, fait de la même façon, accusera davantage certains détails et donnera un modelé supérieur, qu'un troisième travail, ou au besoin un quatrième, complétera enfin. Il est sous-entendu que chacune de ces surcharges de blanc doit l'une après l'autre être solidifiée au feu.

A l'aide d'un peu de couleur vitrifiable, que nous composerons d'un ton semblable à celui qu'affecte notre blanc par sa transparence sur le noir, c'est-à-dire légèrement bleuâtre, nous retoucherons l'ensemble de notre travail; mais cela très-discrètement et sans qu'il y paraisse.

Là, si quelque critique peu au fait des raisons pour lesquelles notre art affecte tel ou tel effet nous reprochait ce ton bleuâtre de nos ombres ou de nos demi-teintes, dues à la transparence du blanc sur le noir, ou ce ton violacé dû à celle de ce même blanc sur une plaque violette, nous répondrions que c'est le résultat de la qualité même de nos matériaux, et que, corriger cet effet par de la peinture dans un art de convention tel qu'est l'émail, ce serait aussi faux que si, après avoir cuit une terre, le sculpteur la colorait de façon à dissimuler le ton jaune ou rougeâtre qui lui est naturel.

La dernière opération consistera dans l'emploi de l'or, avec lequel, non-seulement nous rechampirons les draperies, les écailles de la cuirasse et les chaussures, mais

encore nous modèlerons les cheveux, la flamme du flambeau et les longs bouts flottants de la banderole, qui, s'échappant en minces rubans curieusement contournés, illumineront de leurs capricieux détours le fond noir de notre sujet.

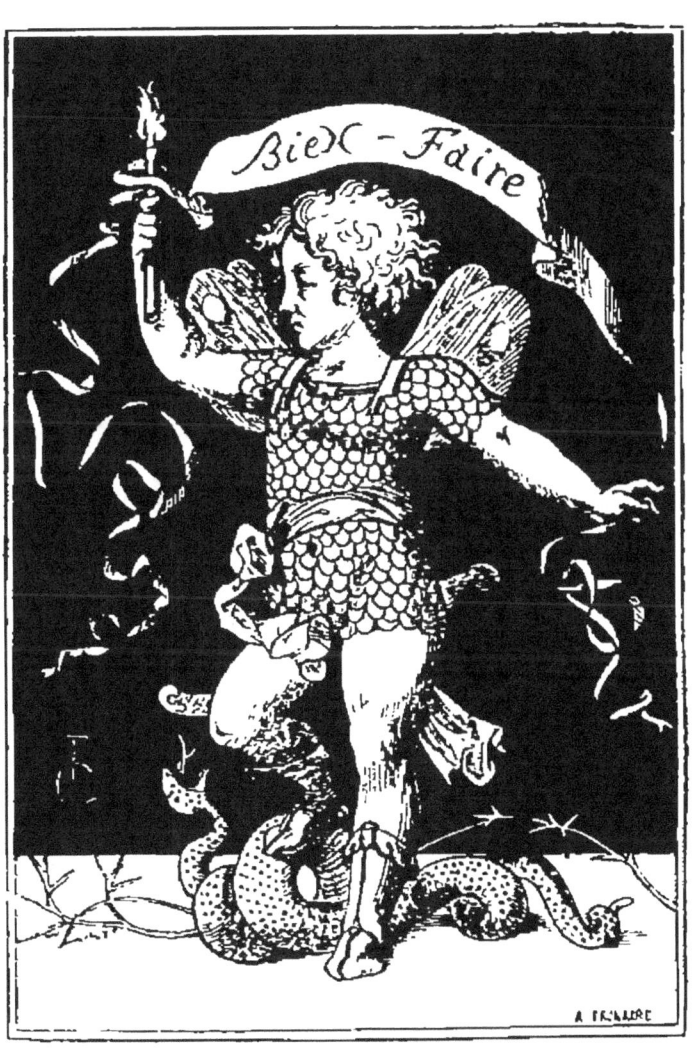

Nous pourrons également faire en or le sol et les ronces, éclairant de menus points adroitement répartis le serpent, que nous modèlerons en blanc d'un ton vigoureux.

Avec du noir vitrifiable et toujours en caractères choisis, nous inscrirons sur la banderole : Bien faire, ou, par une plus grande recherche, si nous ne craignons pas que des pédants nous prêtent leur propre défaut, nous mettrons en grec ce vieux mot de la sagesse antique : Εὐπράττειν.

Aussi bien, c'est un malheur que d'ignorer les nobles langues mères de la nôtre ; et je ne crains pas d'affirmer que, tel que se comporte le génie de nos races, l'homme étranger aux humanités fonctionne intellectuellement dans un degré d'infériorité marquée. D'ailleurs, la légende une fois admise, c'est lui communiquer un charme et une distinction de plus que de l'inscrire dans ces idiomes sacrés, pour ainsi dire, langage universel des lettrés.

Que le feu maintenant solidifie notre œuvre, et puisse-t-elle sortir intacte du four et faire honneur à notre signature !

Il est un genre de travail dont l'exécution est encore plus simple, c'est l'émail en *sgraffiti* d'or. Vous avez pu voir comment nous avons employé ce procédé lorsque nous avons fait les cheveux de la reine Eleutherilide. Supposons que nous voulions exécuter une composition entièrement en or gravé. Munissons-nous d'un métal préparé à l'eau et que l'on vend en coquilles ou en godets. Il nous faut encore un ou

deux pinceaux et de très-fines pointes ou aiguilles.

Comme toujours, cherchons un sujet. Par un procédé naturel au cerveau humain, nous retombons dans un ordre de faits analogue à celui qui nous a inspiré notre dernière composition. A quoi bon nous en défendre ? Soit, par exemple, le combat de l'Amour et de la Pieuvre. L'Amour est vainqueur. C'est notre bon plaisir, bien que le contraire ait lieu d'habitude. Cette fois-ci, nous avons une plaque longue et étroite, sur laquelle nous disposons notre sujet le mieux qu'il nous est possible. Messer Cupido perce de sa lance le monstre terrible, hideux, si l'on veut, mais dont la forme bizarre et les huit tentacules semblent avoir été faits à souhait pour le plaisir des décorateurs. La lance ploie sous l'effort, le petit dieu pèse de tout son poids sur son brin de paille. La bête s'agite et enroule ses bras en spirales ; mais elle est vaincue.

Nous faisons un calque très-soigné de notre dessin, nous le reportons fidèlement sur notre plaque. Puis, avec un pinceau proportionné à notre sujet, nous prenons de l'or dans le godet ou la coquille, au moyen d'un peu d'eau, et nous l'appliquons sur notre dessin le plus exactement et le plus également possible. Cela donne un à plat d'or tout uni, un peu bavocheux aux contours, que nous épurons tout d'abord, en les grattant avec la pointe, aussitôt que l'or est séché. Nous indi-

quons bien à leur place les contours intérieurs, et nous massons les ombres à l'aide d'un système de fines hachures, travail égal et serré. Nous passons alors la pointe sur tout l'ensemble en grattant notre or et le refendant de menus traits parallèles, cela deux ou trois fois et dans des sens opposés, ce qui communique à l'ensemble un ton de demi-teinte générale très-uni. Nous balayons la poussière d'or avec un blaireau. Nous reprenons du métal au bout de notre pinceau et nous posons vivement nos lumières, ce qui, fait habilement, couvre mais n'efface pas les dessous. Ces lumières, nous les fondons à la pointe et les faisons pénétrer dans les demi-teintes.

On peut employer ainsi des ors diversement teintés, en rouge par du cuivre, en vert par une adjonction d'argent. Quelques détails peuvent aussi se faire en argent pur, ou mieux en platine, qui est presque aussi blanc et qui a cet avantage de ne pas s'oxyder à la longue.

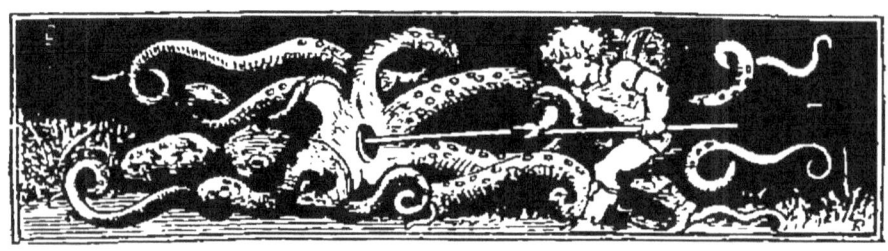

Il ne nous reste plus qu'à commander sur nos dessins des cadres à quelque ébéniste, qui nous les fera payer très-cher, puis nous chercherons à vendre ces œuvres à

quelque marchand qui nous en donnera peu de chose, ou à quelque grand seigneur qui ne nous en offrira rien.

Mécœnas, aujourd'hui, n'achète que pour revendre, ou pour l'emporter sur Gorgias au duel des enchères. Il veut que les siècles aient mis leur estampille sur les marchandises. Les vieux émaux sont très-demandés ; on en trouve d'ailleurs en grand nombre, d'autant mieux conservés qu'ils sont tout neufs. Nous n'en ferons jamais. C'est là, messieurs, un bas métier dont nous n'aurons pas à rougir. Si nos travaux ne sont pas toujours appréciés à leur valeur, ils nous causeront néanmoins de vives jouissances qui nous payeront largement de nos efforts.

C'est que BIEN FAIRE est quelque chose d'exquis et d'une séve particulière. Je vous souhaite de mordre à ce fruit, qui n'est pas le fruit défendu, car il n'est que celui de la science du bien, et de nombreux compétiteurs ne vous l'arracheront pas des lèvres.

VII

Vous m'avez fait, messieurs, le meilleur accueil ; vous avez écouté ma petite leçon avec une attention soutenue ; vous m'avez, à plusieurs reprises, montré, sans hyperbole, que vous aviez le cœur sur la main. Je vous en exprime toute ma gratitude.

Cela m'a valu d'être un peu plus ferme en selle, et m'a permis de dérouler sans trop d'embarras un tableau très-succinct, mais assez complet, des procédés matériels de notre art. D'un consentement unanime, nous nous sommes accordés à demeurer presque exclusivement des ouvriers; mais c'était pour déduire sans préoccupation d'aucune sorte notre petite technologie. Nous ne renonçons pas à être des artistes, et nous avons à cœur de maintenir en santé le côté intellectuel parfaitement muni de l'adresse des mains, qui doit être sa très-fidèle servante.

En vous disant tout à l'heure que dans l'artiste il y a le manouvrier et le penseur, j'entendais, par cette dernière expression, autre chose qu'un homme de pure réflexion. Le mot *philosophe* rend mieux ma pensée, à la condition de prendre ce vocable dans son acception antique et d'y voir non-seulement un sage, mais encore et surtout un savant.

Tout art digne de ce nom réclame en effet chez celui qui l'exerce, conjointement avec une science approfondie des lois physiques et des moyens d'en rendre les effets par un artifice, de nombreuses qualités de bon sens et de judicieuse perception unies à une haute vertu, qui bande son esprit vers un idéal élevé. Ainsi pourvu, l'artiste sentira la vérité de cet antique précepte : *Les arts ne confèrent pas que la science, ils donnent encore la pru-*

dence et la sagesse. Mieux que personne, aussi, il comprendra toute la valeur de cette vieille sentence rapportée par Végèce : *Les arts consistent dans la méditation*.

C'est évidemment par ce recueillement qui suit l'observation, par ce va et vient, cette action et cette recurrence de la cause à l'effet et de l'effet à la cause, que s'élabore toute science. Celle du peintre n'est pas bornée. Soit qu'il exprime les images que sa vue lui soumet, soit qu'il évoque les conceptions de son intellect, il faut qu'il se rende un compte exact des formes géométriques qu'affectent les surfaces dans la variété infinie des mouvements. Il doit savoir les lois des modifications de ces formes. Il faut qu'il perçoive les lignes d'intersection de ces surfaces, tant au point de vue orthographique qu'au point de vue scénique. Science complexe, toute basée sur l'observation, soumise à des règles fixes, absolues, certaines; science composée de milliers de faits et qui ne peut être fixée dans l'entendement que par la méditation. Son application dans la pratique est facilitée par des sciences auxiliaires : l'anatomie, qui donne la position, la forme orthographique, sculpturale, réelle des parties ainsi que les raisons de leurs mouvements ; et la perspective, qui détermine la forme scénique, graphique, apparente des surfaces, déterminée par le point de vue et obtenue par une opération mathématique.

Sans doute l'inspiration est nécessaire pour communiquer le souffle à tout cela ; mais sans ces notions l'inspiration est lettre morte, et la noble interprétation du corps humain, glorieuse étude de l'art élevé, devient absolument inabordable.

Dans notre bel art de l'émail, qui doit demeurer nécessairement un art de haute doctrine, puisqu'il ne saurait rendre l'aspect ordinaire des choses et viser à ce résultat de médiocre portée qu'on nomme l'illusion, le corps humain est l'objet de la principale recherche, et les beaux mouvements, l'eurhythmie des lignes, sont à considérer avant tout. L'ornementation qui s'y ajoute n'est qu'un corollaire, qu'un appendice, qu'une fonction mathématique subordonnée au sujet principal, l'homme, et s'y rattachant par des rapports mystérieux, sorte d'anthropomorphie que les doctes perçoivent, comprennent, découvrent et appliquent.

L'érudition historique, la connaissance des belles confabulations, une étude constante des chefs-d'œuvre, un développement intellectuel incessant, assureront notre style.

Une critique bien conduite nous donnera le caractère, et notre tempérament particulier déterminera notre manière propre. En un mot, l'esthétique de notre art est celle de la grande peinture. Les ignorants seuls pourraient en douter. C'est la même recherche et la même

application des lois de la beauté dans les corps, de leur harmonie de proportions et de couleurs, la même aptitude à idéaliser et à symboliser par la forme de l'homme, d'où résulte un art basé sur l'admiration et la divinisation du corps humain, moule concret des idées abstraites.

On en pourrait débiter long sur ce chapitre, et, de fait, c'est, pour parler comme nos pères, la chanson de Ricochet, dont on ne voit pas la fin. Aussi je me tais et vous dis adieu.

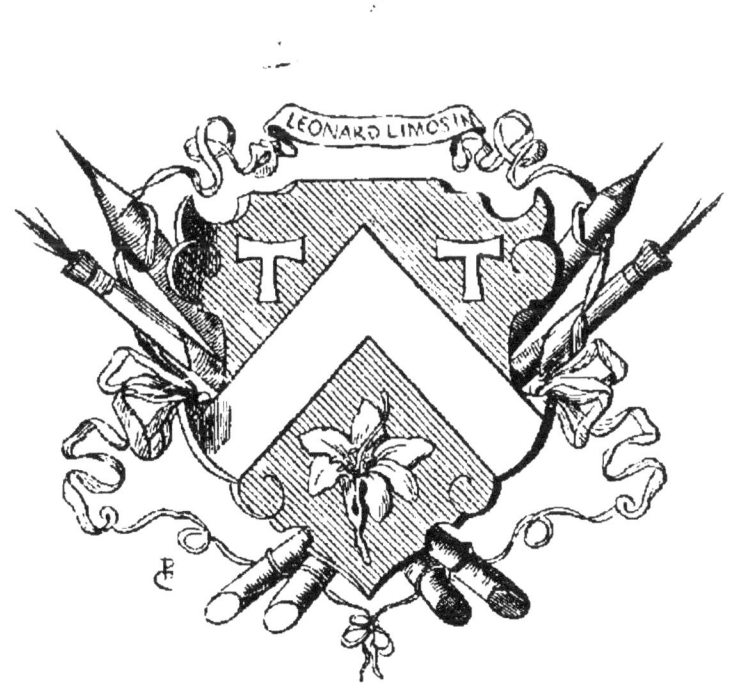

www.ingramcontent.com/pod-product-compliance
Lightning Source LLC
Chambersburg PA
CBHW071436220526
45469CB00004B/1554